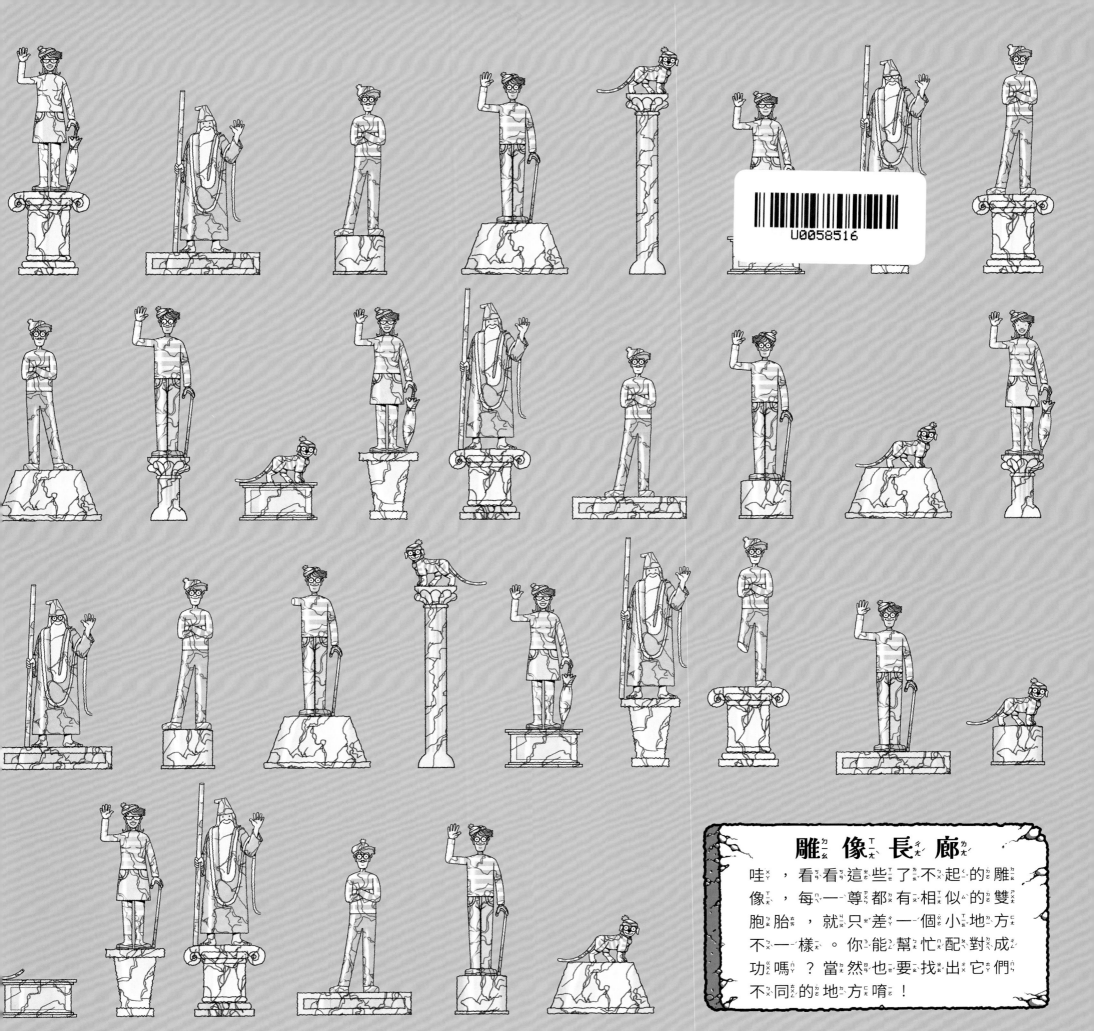

雕像長廊

哇，看看這些了不起的雕像，每一尊都有相似的雙胞胎，就只差一個小地方不一樣。你能幫忙配對成功嗎？當然也要找出它們不同的地方唷！

威利在哪裡？博物館大揭祕 成雙不成對

文‧圖｜馬丁‧韓福特　譯者｜劉嘉路

責任編輯｜張佑旭　協力校對｜吳佐晰　美術設計｜林子晴　行銷企劃｜高嘉吟
天下雜誌群創辦人｜殷允芃　董事長兼執行長｜何琦瑜
媒體暨產品事業群
總經理｜游玉雪　副總經理｜林彥傑
總編輯｜林欣靜　副總監｜蔡忠琦　版權主任｜何晨瑋、黃微真

出版者｜親子天下股份有限公司　地址｜台北市 104 建國北路一段 96 號 4 樓
電話｜（02）2509-2800　傳真｜（02）2509-2462　網址｜www.parenting.com.tw
讀者服務專線｜（02）2662-0332　週一～週五：09:00～17:30
傳真｜（02）2662-6048　客服信箱｜parenting@cw.com.tw
法律顧問｜台英國際商務法律事務所‧羅明通律師
總經銷｜大和圖書有限公司　電話：（02）8990-2588

出版日期｜2023 年 8 月第一版第一次印行
　　　　　2024 年 7 月第一版第二次印行
定價｜500 元　書號｜BKKTA046P　ISBN｜978-626-305-460-8（精裝）

訂購服務 —————
親子天下 Shopping｜shopping.parenting.com.tw
海外‧大量訂購｜parenting@cw.com.tw
書香花園｜台北市建國北路二段 6 巷 11 號　電話（02）2506-1635
劃撥帳號｜50331356　親子天下股份有限公司

立即購買＞

圖書館出版品預行編目(CIP)資料

威利在哪裡？：博物館大揭祕成雙不成對 / 馬丁.韓福特(Martin Handford)文.圖；
劉嘉路譯. -- 第一版. -- 臺北市：親子天下股份有限公司, 2023. 08
32面；29x30公分
注音
譯自：Where's Wally? : Double Trouble at the Museum
ISBN 978-626-305-460-8 (精裝)

1.CST: 益智遊戲

997　　　　　　　　　　　　　　　　　　　　　　112004138

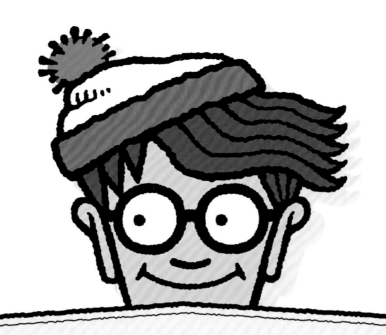

WHERE'S WALLY?

威利在哪裡?

博物館大揭祕

成雙不成對

馬丁·韓福特 著

哈囉，威利的鐵粉們！我今天去逛了博物館，
這一次，我參觀的時候覺得加倍有趣呢！

每個展廳充滿難以察覺的各種差異。
你能在了不起的工藝品，和令人興奮的展覽廳裡，
找出其中不同的地方嗎？

別忘記也要把我從每一頁裡找出來唷！
當然，還有沃夫（通常你只能看見牠的尾巴啦）、溫達、白鬍子巫師，
以及奧德。此外，你還得繼續找出我們遺失的五樣物品：我的鑰匙、
溫達的照相機、沃夫的骨頭、白鬍子巫師的卷軸，以及奧德的雙筒望遠鏡。
挑戰還沒結束，我跟我朋友（以及我們遺失的物品）在每一組場景裡的
位置也會跟著改變；意思就是，每一頁都有十個多出來的差異等你發現！

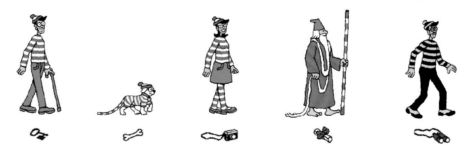

這會不會太瘋狂了呢？我們最好現在就出發！

威利筆

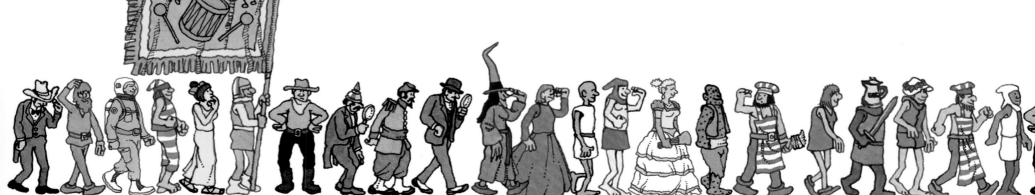

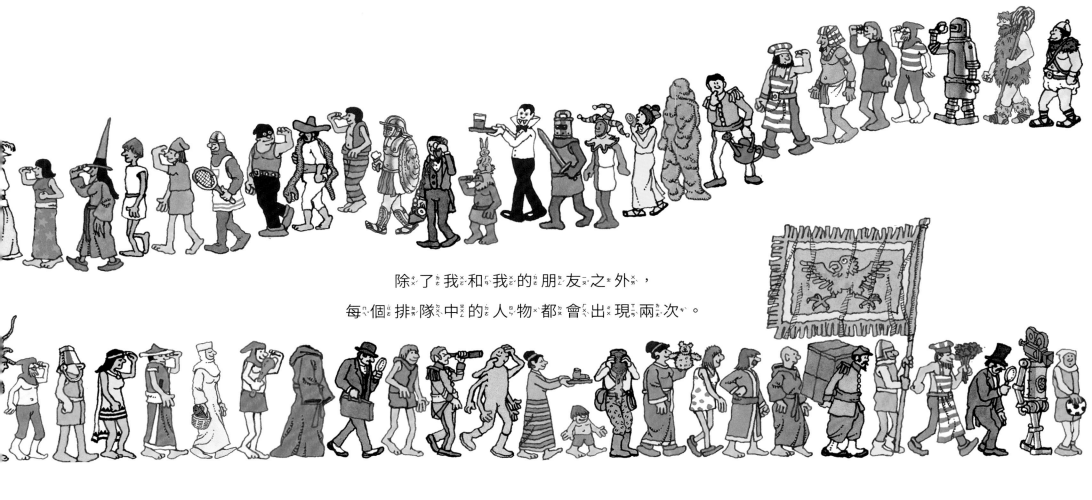

除了我和我的朋友之外，
每個排隊中的人物都會出現兩次。

不過，他們身上有某個地方改變了！

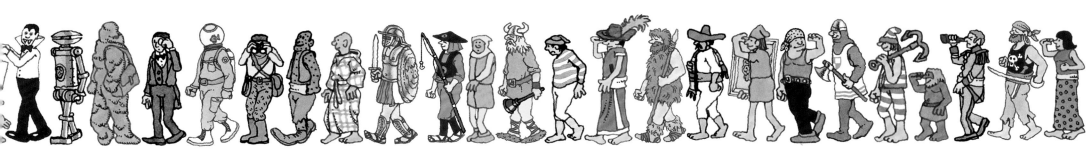

你能找出每組人物不一樣的地方嗎？

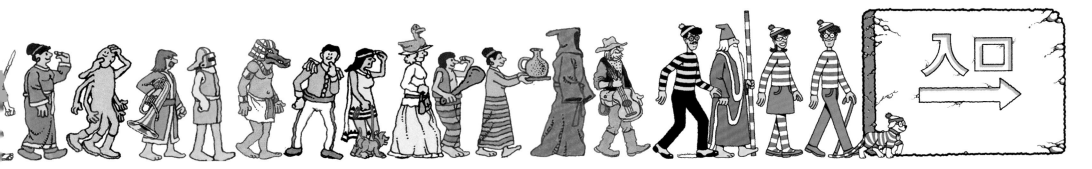

入口

剛《抵》達》博》物×館》的》入》口》大》廳<,就》發》現》到》處》擠、滿》了》參》觀》人》潮》!
你》能》找》出》左》右》兩》頁》所》有》不》一》樣》的》地》方》嗎》?

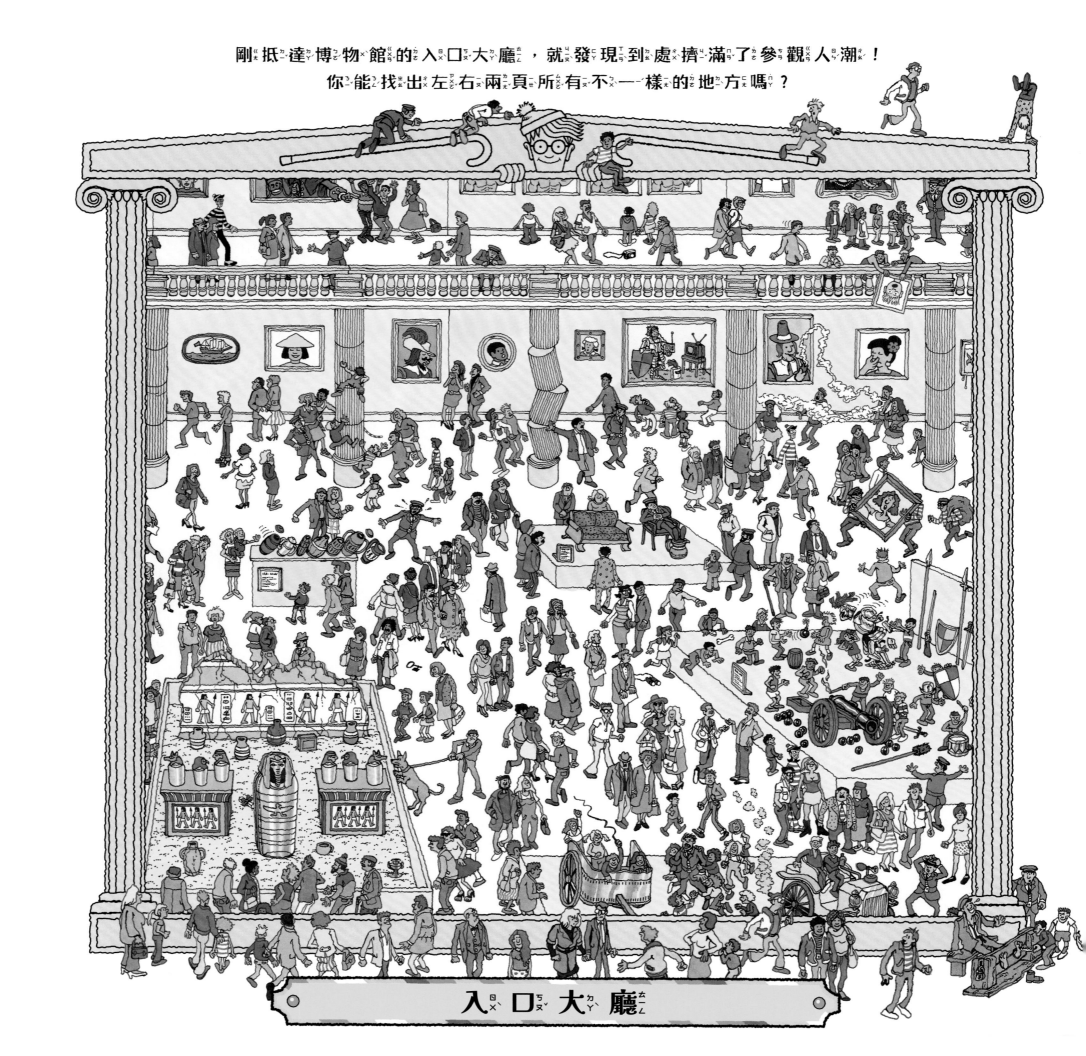

入 口 大 廳

找出哪 5 個警衛先生變得不一樣了？

找出哪 5 個展覽品變得不一樣了？

找出哪 5 位遊客變得不一樣了？

15 個不同之處

這裡收藏了好多好多的書本和卷軸呢！
找出相同書本和卷軸 1 個不同的地方。

跳舞跳到天荒地老
雅妮塔·帕特納 著

音樂技法
迪威·辛 著

第二章
占卜

有些算命師預測
未來即將來臨。

繪畫技法指南
賀拉斯·蘇 著

受到詛咒
伊萬娜·夏史
的事件

圓周爵士
永垂不朽的
騎士

音樂技法
迪威·辛 著

園藝的歷史
蒲·恭英 著

大金銀對上
小財寶
艾瑪·魯德 著

許多恐龍曾經
在地球上漫遊。

有一種草食性恐龍
稱為三角龍。

學習做事方法
哈維·韋特 著

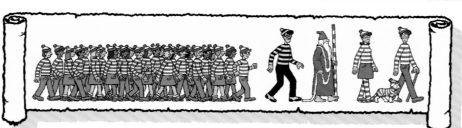

閱 覽 室

跳舞跳到
天荒地老

雅妮塔·帕特納 著

從恐龍
到馬車

交通工具的歷史

艾利·卡普特 著

繪畫技法指南

賀拉斯·蘇 著

時間簡史

哈維·韋特 著

大金銀對上
小財寶

艾瑪·魯德 著

許多恐龍曾經
在地球上漫遊。

有一種草食性恐龍
稱為三角褲。

伊萬娜·夏史

受到詛咒
的事件

學習做事方法

哈維·韋特 著

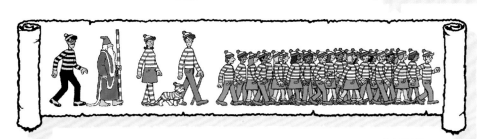

圓周爵士
早被遺忘的
騎士

時間長史

哈維·韋特 著

園藝的歷史

蒲·恭英 著

第二章
占卜

有些算命師預測
未來即將來臨。

從恐龍
到馬車

交通工具的歷史

艾利·卡普特 著

18 個不同之處

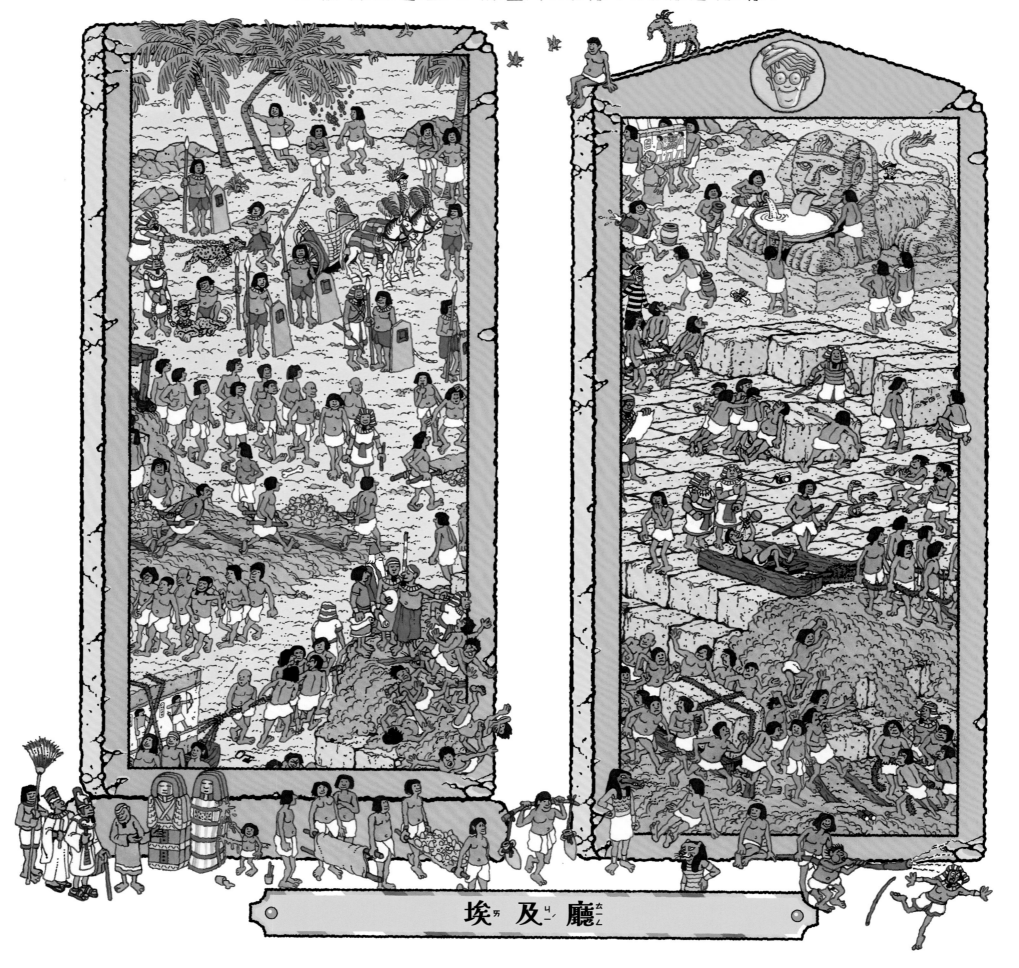

埃及廳

找出每個石板畫上 8 個不同的地方。

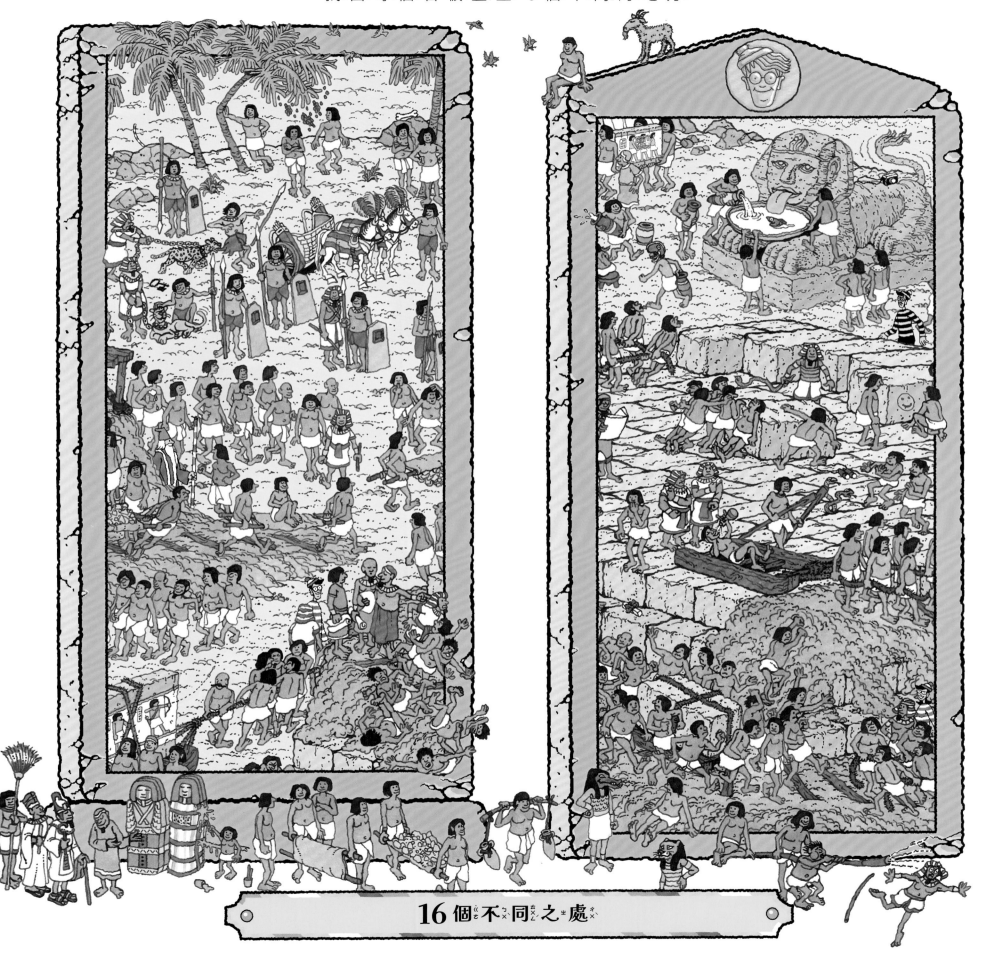

16 個不同之處

流行時尚每年都會改變，
不過這些時髦的布料怎麼看都還是很美麗！

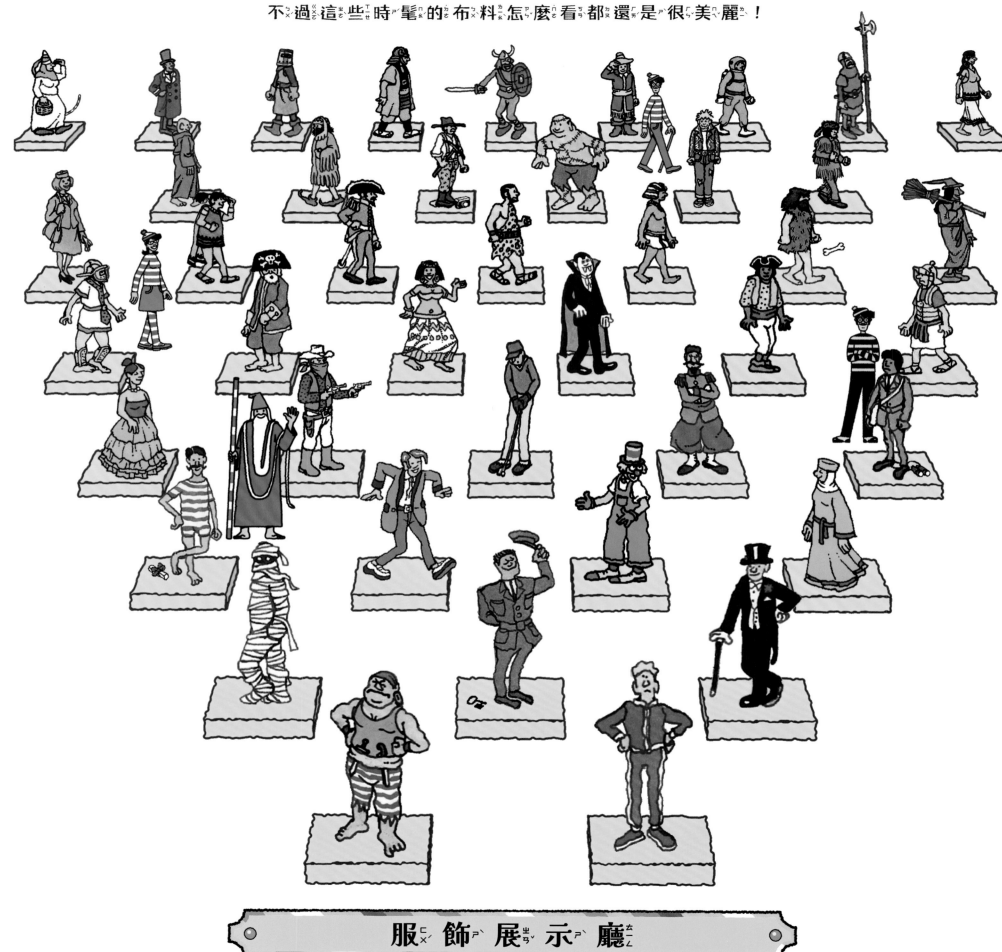

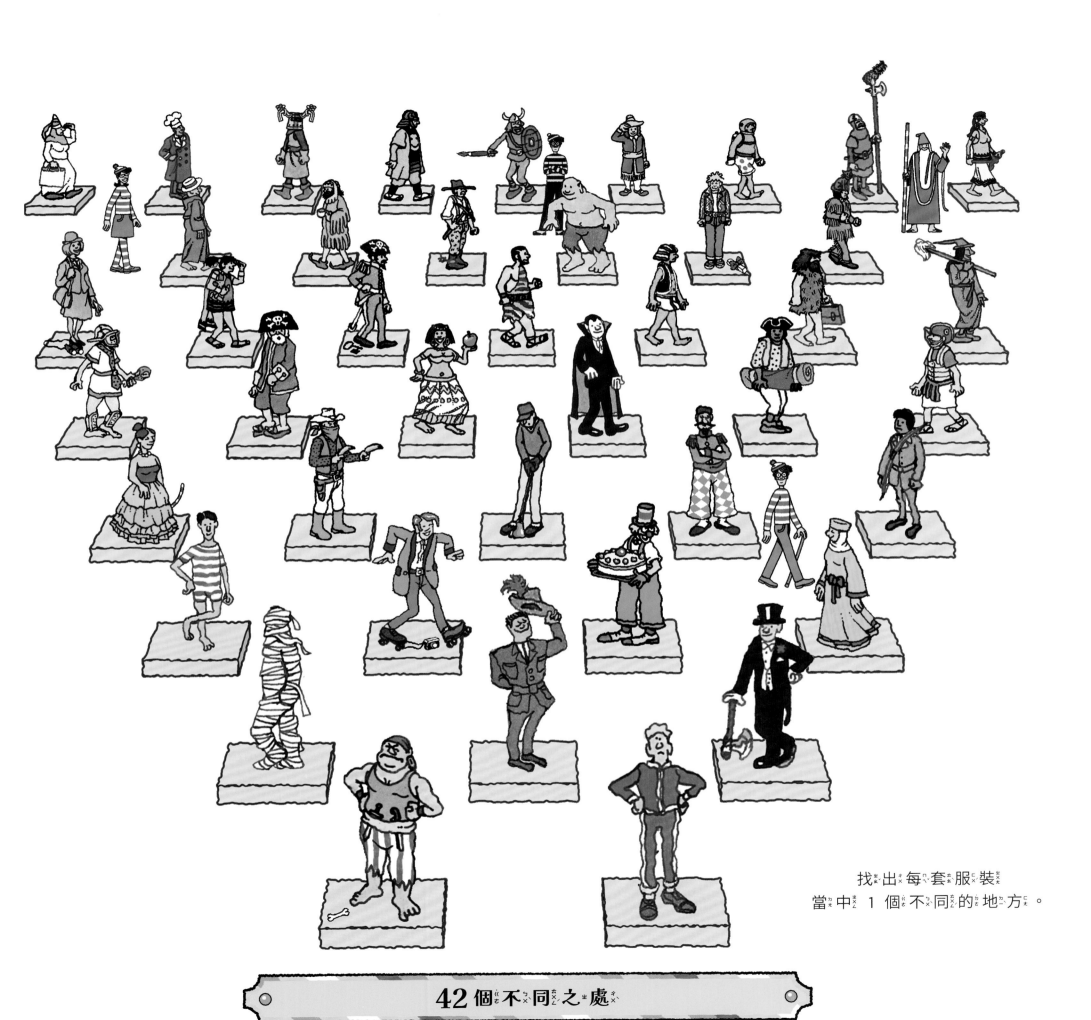

找出每套服裝當中 1 個不同的地方。

42 個不同之處

我的天啊！這些海中景色變來變去，我看得都要暈船了！

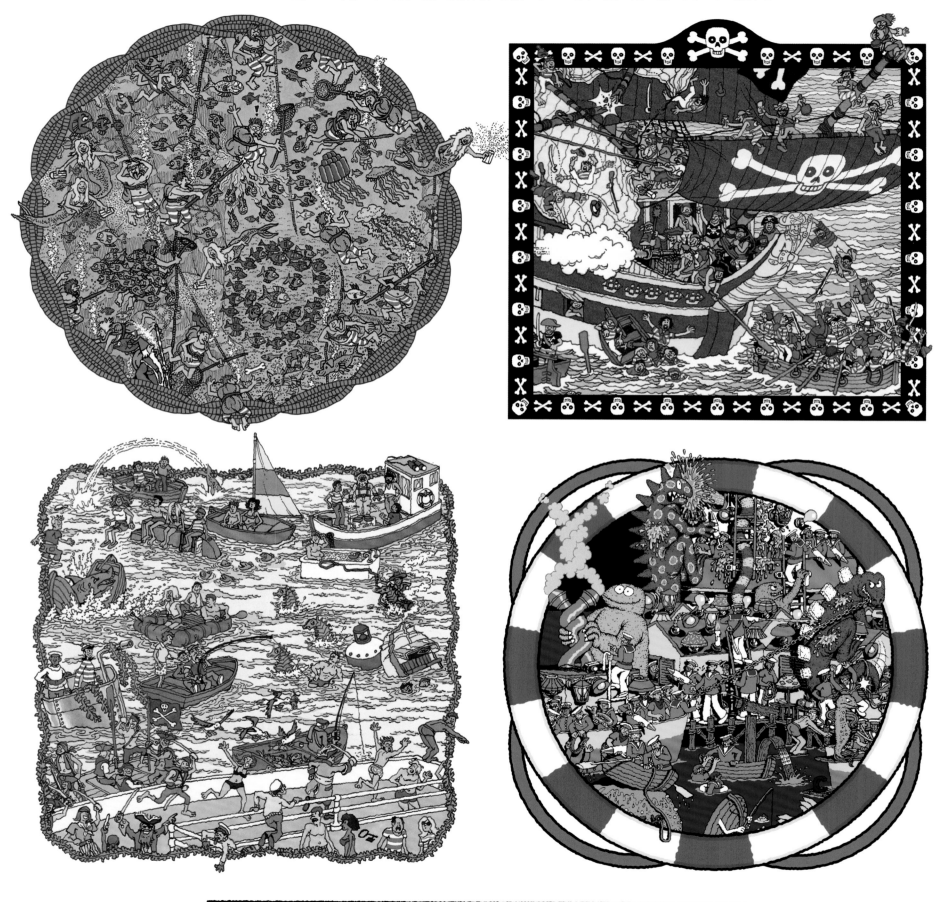

海洋文化廳

找出每個海洋收藏品 5 個不同的地方。

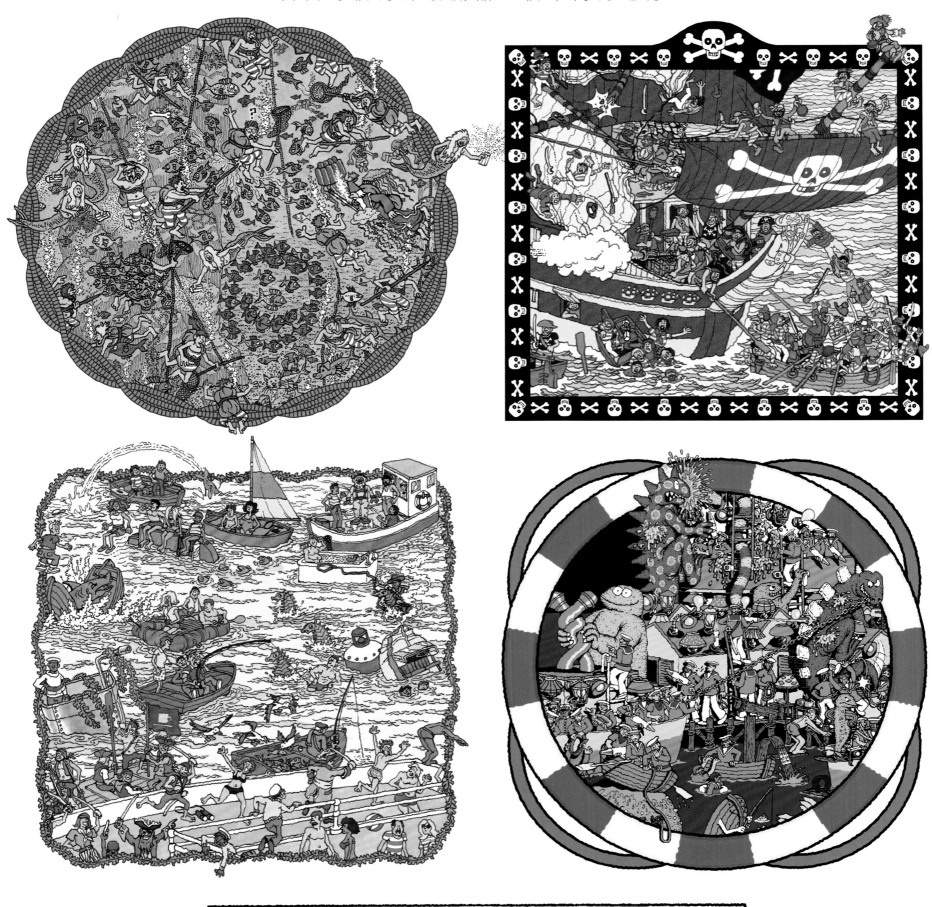

20 個不同之處

這裡有些地方不對勁。你得仔細找，
才能發現所有不一樣的地方。請睜大眼睛！

找出哪6個粉紅色制服士兵變得不一樣了？

找出哪6個藍色制服士兵變得不一樣了？

軍樂隊遊行廣場

找出哪6個鼓手變得不一樣了？

再找出最後2個不一樣的地方，呃……仔細看就對了！

20個不同之處

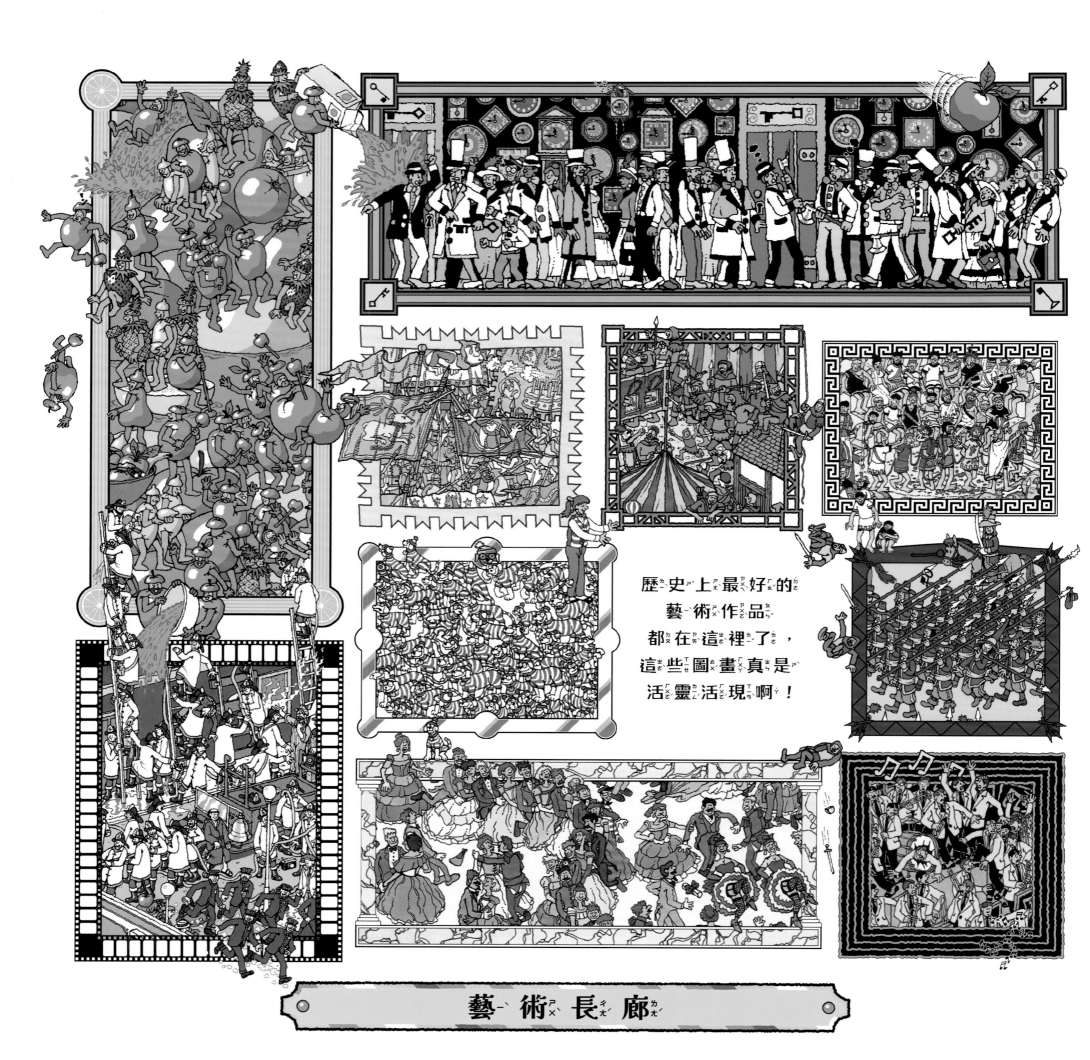

歷史上最好的
藝術作品
都在這裡了，
這些圖畫真是
活靈活現啊！

藝術長廊

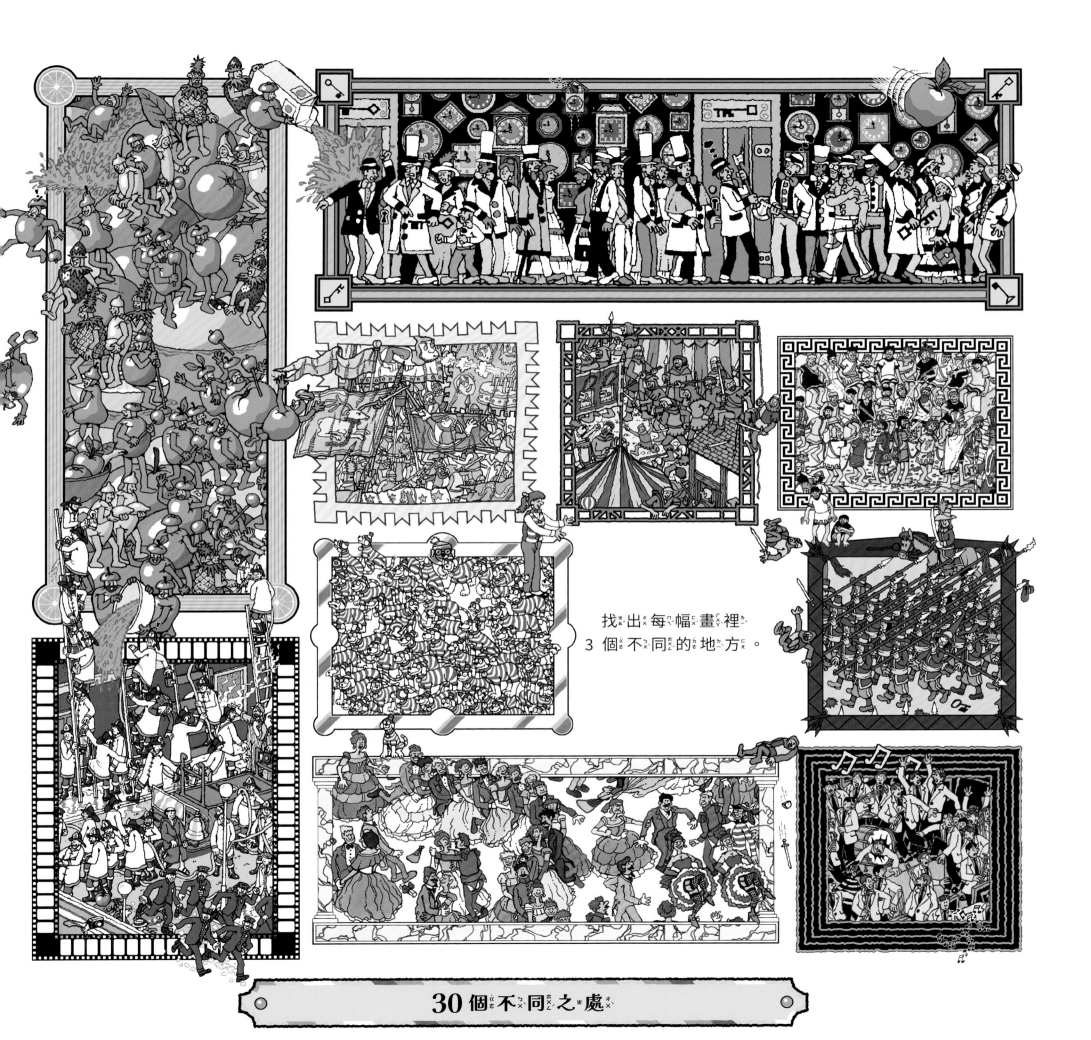

找出每幅畫裡 3 個不同的地方。

30 個不同之處

該到博物館花園裡散散步了。
你能從賞心悅目的草坪中找出所有不同的地方嗎？

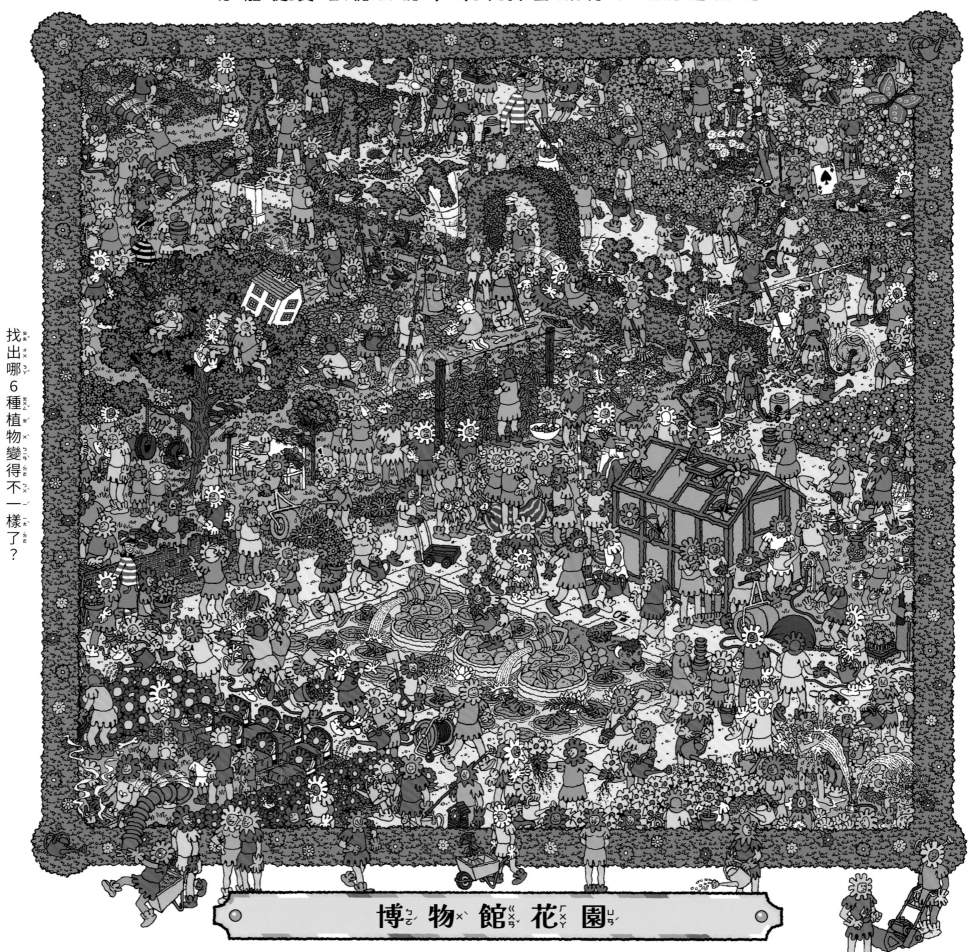

找出哪6種植物變得不一樣了？

找出哪6種動物變得不一樣了？

博物館花園

找出哪 6 個修剪成各種造型的灌木叢變得不一樣了。

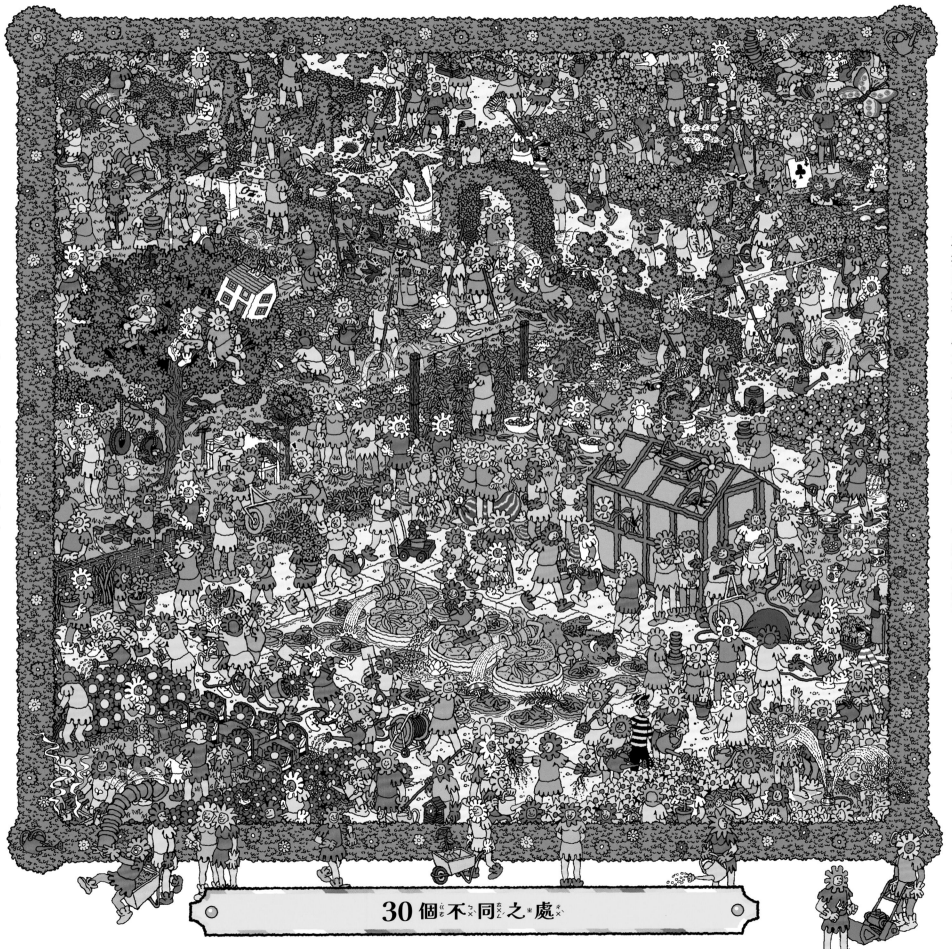

找出哪 6 個花臉人變得不一樣了？

再找出最後 6 個不一樣的地方，呃……仔細看就對了！

30 個不同之處

穿上實驗室外套，我們已經進入科學廳了！
這次請你從這些不容忽視的力量當中，找出不一樣的地方。

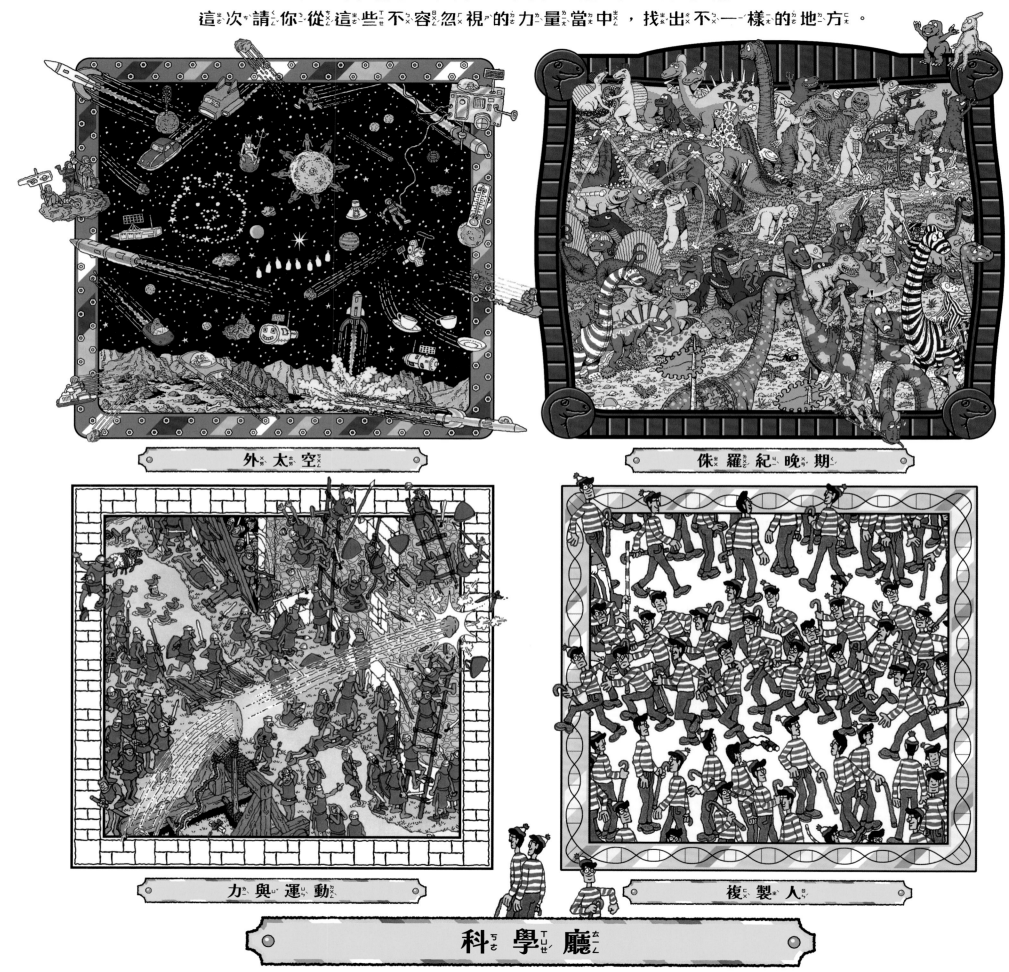

外太空

侏羅紀晚期

力與運動

複製人

科學廳

找出每個展區 5 個不同的地方。

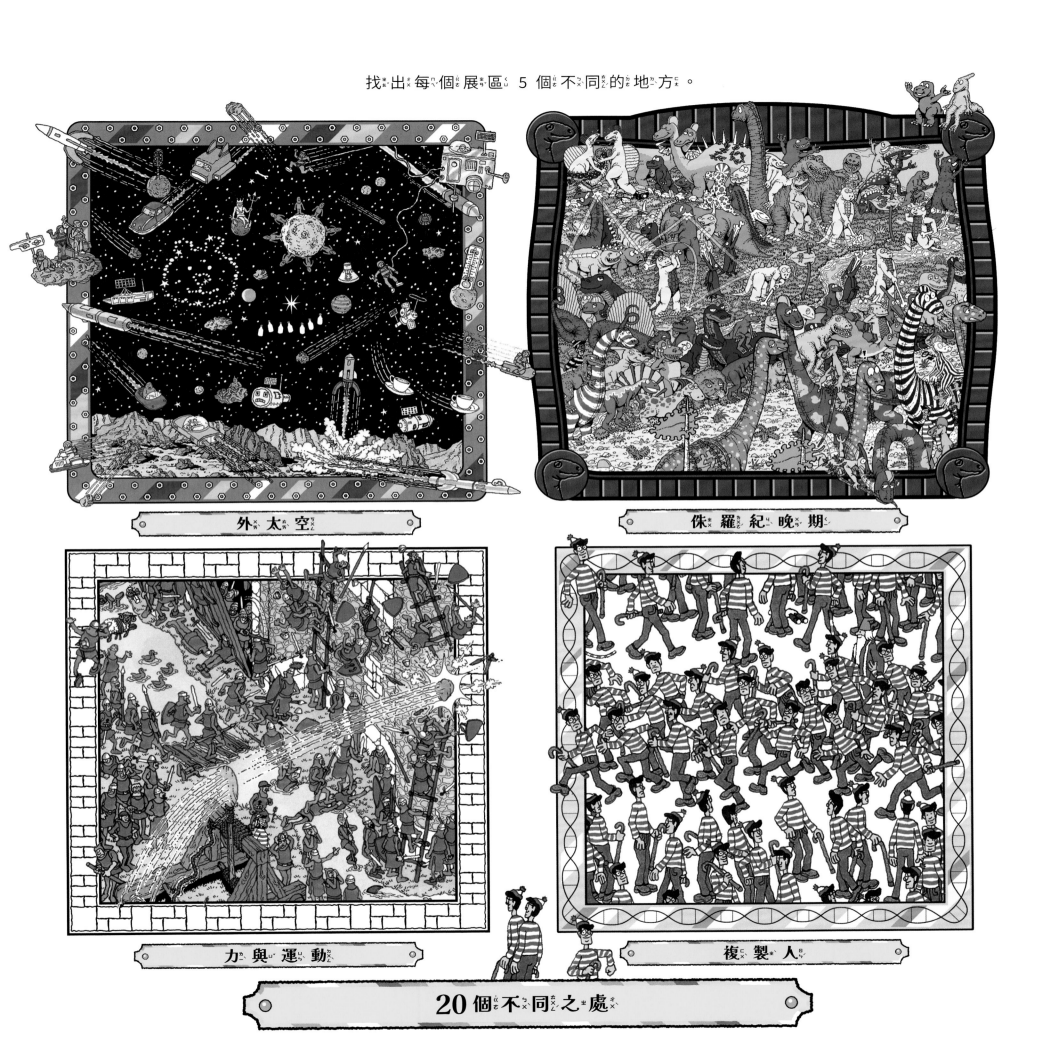

外太空

侏羅紀晚期

力與運動

複製人

20 個不同之處

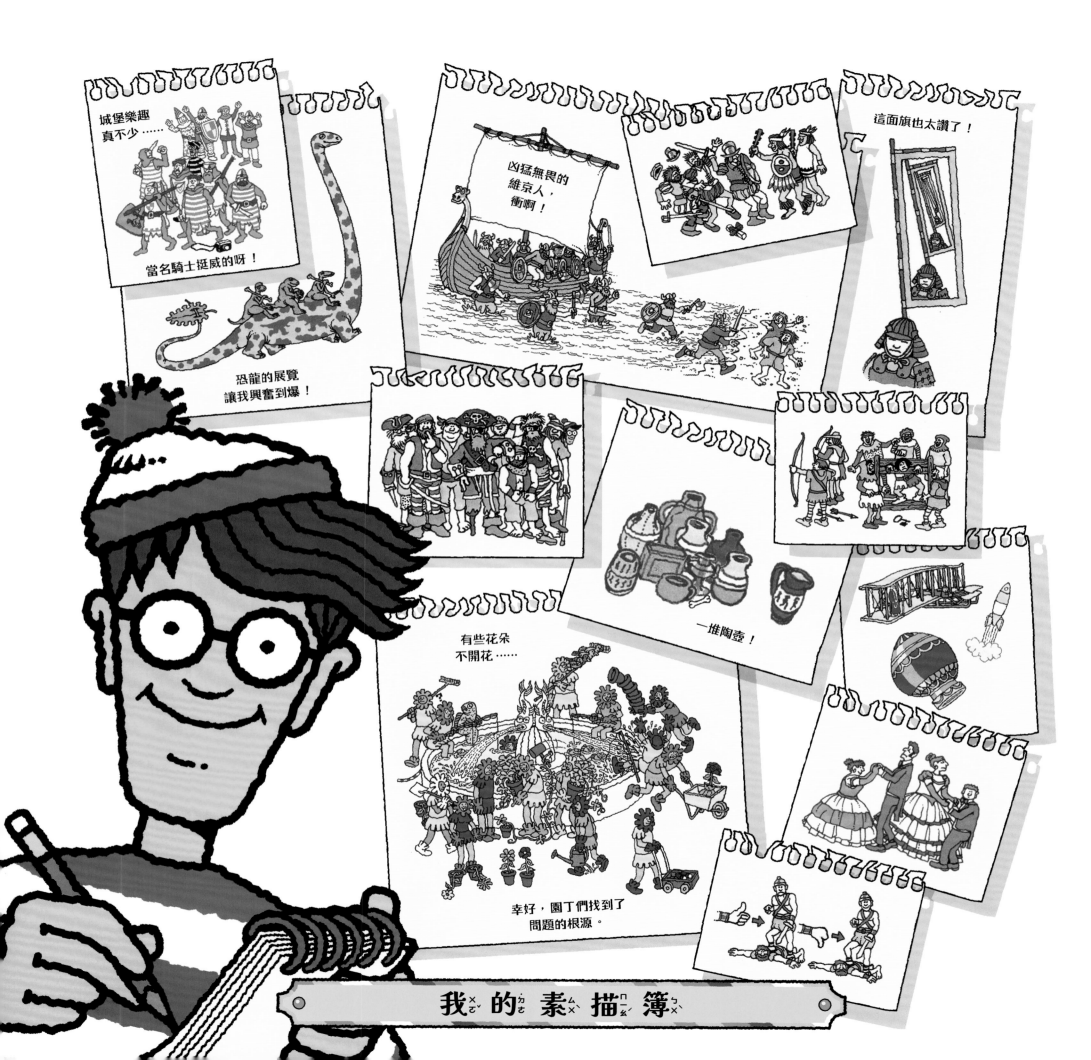

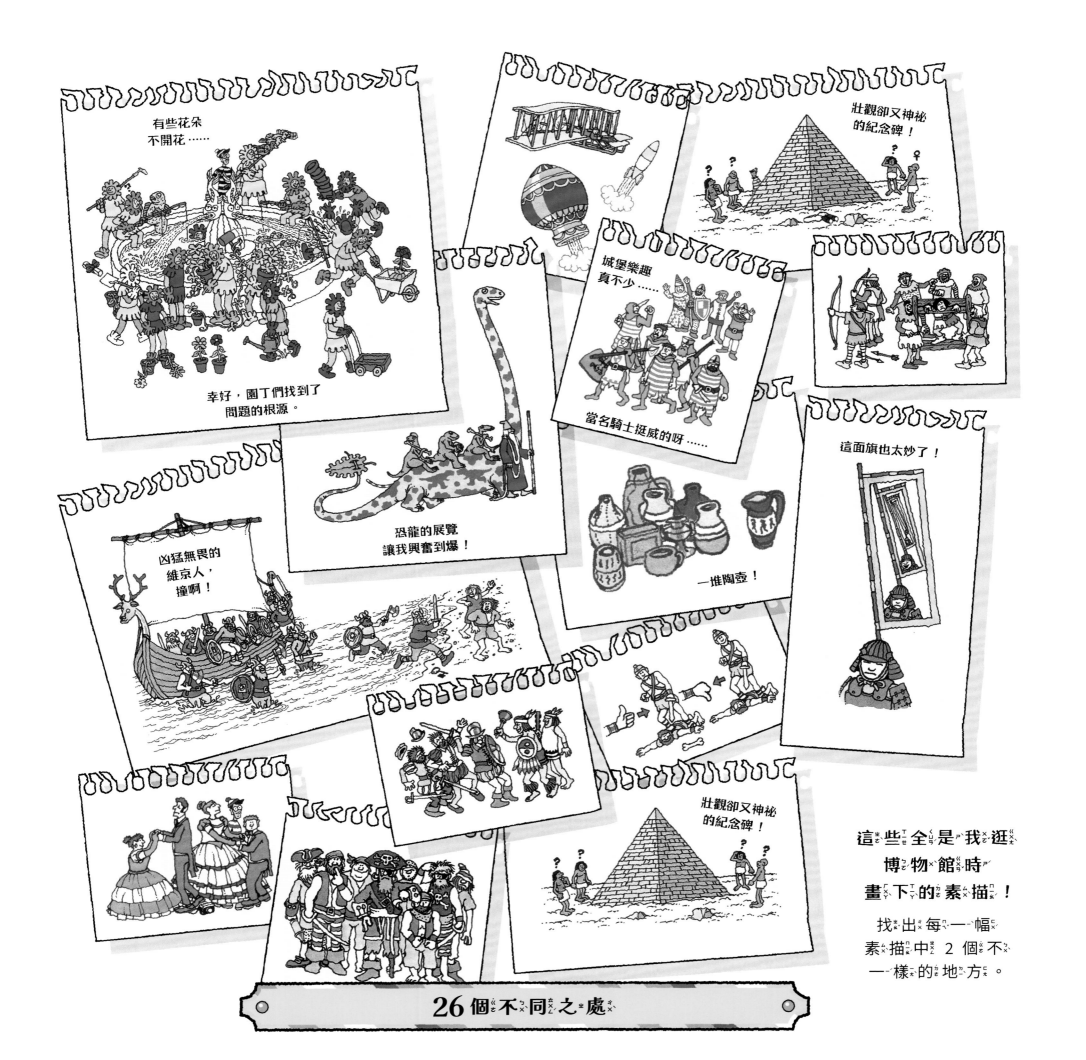

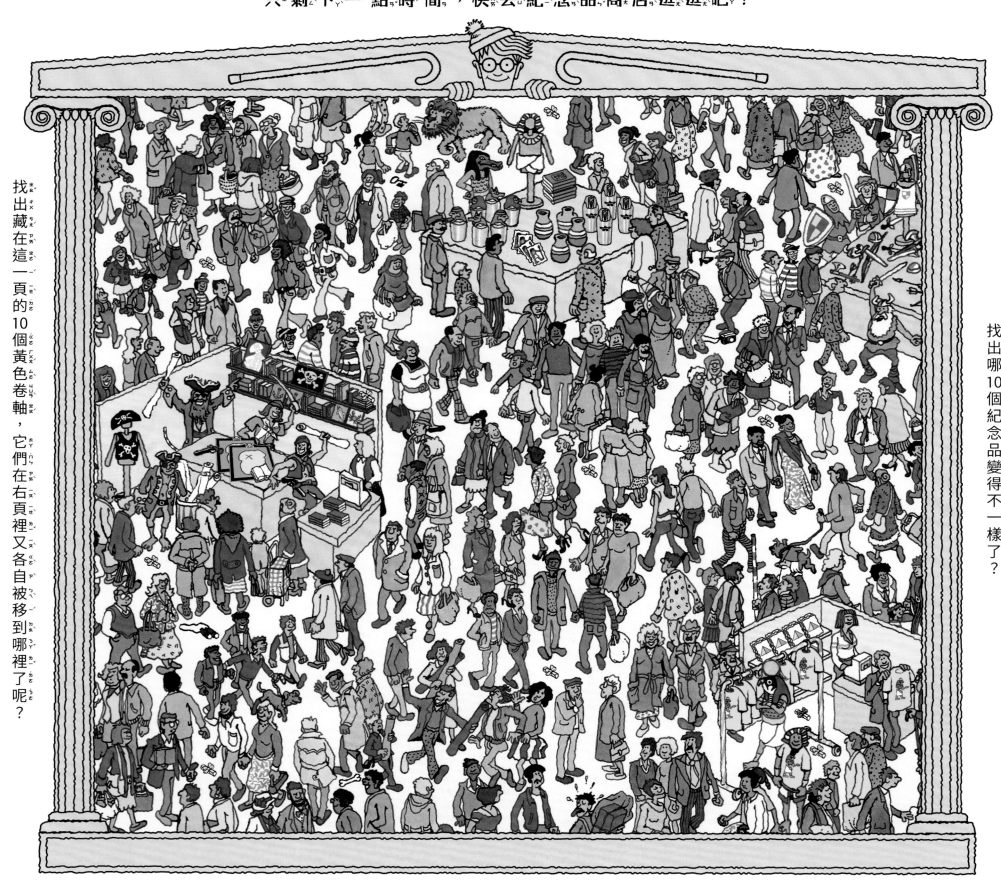

博物館的一天令人大開眼界！
只剩下一點時間，快去紀念品商店逛逛吧！

找出藏在這一頁的10個黃色卷軸，它們在右頁裡又各自被移到哪裡了呢？

找出哪10個紀念品變得不一樣了？

紀念品商店

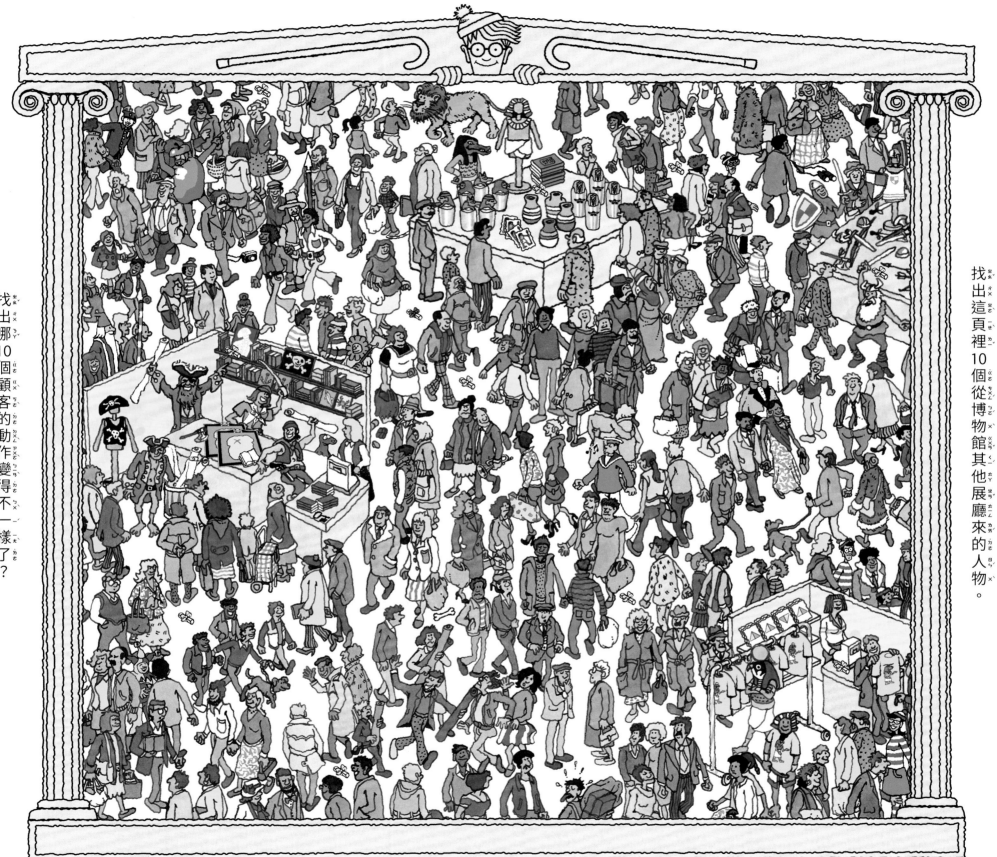

找出哪10個顧客的動作變得不一樣了?

再找出他們原本各自是在的哪個展廳!找出這頁裡10個從博物館其他展廳來的人物。

40個不同之處

WHERE'S WALLY?

威利在哪裡？

博物館大揭祕
成雙不成對

馬丁‧韓福特 著

檢查清單

現在，你已經找出了所有不同的地方，這裡還有幾樣東西等你找出來！

最後一件任務

這些書本上的右頁，有兩張相似的圖畫，只不過都有兩個地方改變了，你能看出哪裡不一樣嗎？

最最最後的一件任務

請翻到這本書的封面，看看博物館陽臺上方的圖畫。每幅畫都有另一幅相似的作品，你能找出22組兩兩相似的畫作當中不同的地方嗎？

入口大廳

- ☐ 一根倒塌的柱子
- ☐ 正在發生的搶劫案
- ☐ 一隻有牽繩的狗
- ☐ 一位駕著馬車的人
- ☐ 一位鼓手
- ☐ 一排要掉落的壺
- ☐ 一幅伸出手在指人的畫
- ☐ 兩面盾牌（畫裡的不算數）
- ☐ 一個正在倒立的人
- ☐ 一個愛上肖像畫的人

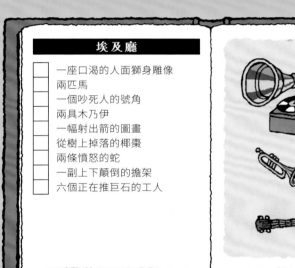

閱覽室

- ☐ 一件畫滿球圖案的禮服
- ☐ 一位吹風笛的人
- ☐ 一輛由馬畫出來的馬車
- ☐ 影子拳擊手
- ☐ 一張鱷魚臉
- ☐ 分量愈來愈小的食物
- ☐ 一隻在揮手的恐龍
- ☐ 一個紅色澆水器
- ☐ 一個黃色澆水器
- ☐ 一個領結

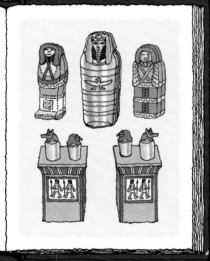

埃及廳

- ☐ 一座口渴的人面獅身雕像
- ☐ 兩匹馬
- ☐ 一個吵死人的號角
- ☐ 兩具木乃伊
- ☐ 一幅射出箭的圖畫
- ☐ 從樹上掉落的椰棗
- ☐ 兩條憤怒的蛇
- ☐ 一副上下顛倒的擔架
- ☐ 六個正在推巨石的工人

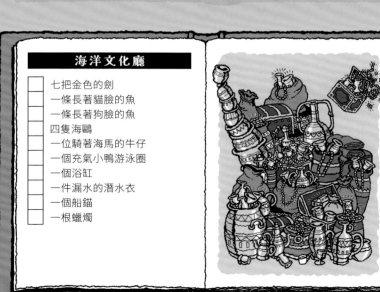

服飾展示廳

- ☐ 一個穿綠色鞋子的雕像
- ☐ 六個戴著手套的雕像
- ☐ 三個戴著耳環的雕像
- ☐ 有條紋的服裝
- ☐ 有圓點的服裝
- ☐ 有鈕扣的服裝
- ☐ 有腰帶的服裝
- ☐ 三個骷髏頭（左右頁一起計算）
- ☐ 一條藍色方巾
- ☐ 一面紅色盾牌

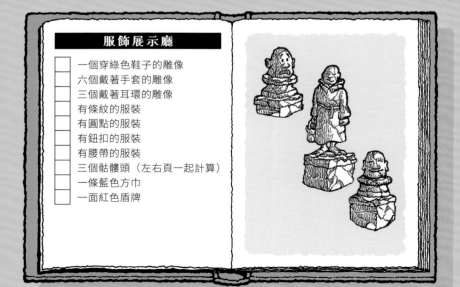

海洋文化廳

- ☐ 七把金色的劍
- ☐ 一條長著貓臉的魚
- ☐ 一條長著狗臉的魚
- ☐ 四隻海鷗
- ☐ 一位騎著海馬的牛仔
- ☐ 一個充氣小鴨游泳圈
- ☐ 一個浴缸
- ☐ 一件漏水的潛水衣
- ☐ 一個船錨
- ☐ 一根蠟燭